U0041294

全世界創下**200**萬
銷售量的數學謎題

益智數謎的新標竿！

我在東京都會區的某個地方，一個人克難地經營著一間小小的數學教室，這間數學教室是針對小學生開辦的，而這間教室的信條是「不告訴學生答案」，上課時也不接受任何的提問。

　　要加入我的教室不需要經過任何考試，誰先報名就先收誰，不過大部分的學生到最後，都考上了東京都會區中最難考上的中學。按升學人數多寡排列的話，男生主要考進的中學有：開成、麻布、榮光、築駒，女生則以櫻蔭、費理斯（Ferris）等學校為主。

　　關於這樣的成果，有不少人可能會認為，「那些都是原本就很優秀的孩子吧」。不過我要在此澄清，絕對沒有那麼一回事。初生嬰兒的腦袋，就像全白的畫布一樣，幾乎什麼東西都沒有，因此聰明的孩子並不是天生就聰明，而是透過許多有趣的事物鍛鍊頭腦，才變聰明的。

　　而為了讓腦袋變聰明，最適合的教材就是益智遊戲了。我的數學教室最初是從小學四年級的學生開始招生，不過有一年我突然興起了不同的念頭：「從小學三年級開始，讓他們先做一年的益智遊戲，這樣不是很有趣嗎？」接下來，我便興致勃勃地開始了小三的益智遊戲課程。一試之下發現，小朋友們的成長幅度跟之前比起來，完全不一樣了。

益智遊戲分為語言型及數字型兩種，不過在教室裡只會碰到數字類的遊戲。而在數字類的遊戲中，又分成不用計算只須填入數字的、一邊計算一邊填入數字的、不用計算只須畫線的，以及一邊計算一邊畫線的遊戲這幾種。在這些遊戲中，我最注意、且對小孩子來說有絕佳效果的是，「一邊計算一邊填入數字的益智遊戲」。由於解題必須重複計算好多遍，因此孩子們提升的不只是**計算能力**，**思考力及專注力**的成長，也相當驚人。雖然孩子們在小四之後，就不會在課堂上使用益智遊戲，不過小朋友們在面對數學的應用題時，就會跟解益智遊戲時一樣，不屈不撓地拚命跟題目纏鬥，並且會慎重地檢查解題過程或答案。其實沒有必要教他們什麼東西，因為人類只要有材料以及環境，就會有「無限延伸」的可能。

這套益智遊戲教材原本叫作「聰明方格」。雖然一開始是針對小學生開發出來的教材，不過後來不只是小學生，在家長們和益智遊戲迷間都大獲好評。本書則是延續前述教材的精神，針對成人重新設計問題，問題的題數也大幅增加。

「為了變聰明」所必須具備的，並非解法或速度，而是要在解題過程中，確實地透過一次又一次的計算，使頭腦得以充分運轉。

在此向讀者獻上此書，希望這個益智遊戲，能夠讓更多的人享受到「變聰明的樂趣」。

KENKEN數字方塊創始人 宮本哲也

所謂的「KENKEN數字方塊」，是一種運用小學所學的四則運算——加法、減法、乘法、除法，所設計的益智數獨遊戲。在KENKEN數字方塊的特殊設計之下，運用簡單的規則及多樣的變化，使得算數這項理性的行為，變成一項好玩的遊戲。

　　KENKEN數字方塊原先是小學生的數學教材，創始人是在日本經營數學教室的宮本哲也。由於到宮本哲也數學教室上課的小學生，都未經篩選，先到先收，經過宮本哲也的訓練之後，80％都通過了日本競爭最為激烈的明星中學入學考試，這項好成績，之後成為日本各大傳媒爭相報導的主題。

　　而最先注意到這種現象的是，英國的著名媒體《泰晤士報》(The Times)。《泰晤士報》也是引燃數學謎題「數獨」（SUDOKU）世界熱潮的先鋒媒體，該報編輯在看了KENKEN數字方塊之後非常喜愛，並且大篇幅地取材報導。

　　在那之後，KENKEN數字方塊便開始在，全美最大發行量月刊《讀者文摘》（Reader's Digest）、德國的《明星》(Stern)、西班牙的《國家報》(ElPais)等報刊雜誌上連載，並在韓國、泰國、捷克、法國、英國、斯洛維尼亞、美國相繼翻譯出版（按出版順序排列至2008年11月為止）。今年3月，美國紐約更舉辦了KENKEN數字方塊益智

比賽，iPhone預計也將出現手機版的KENKEN數字方塊遊戲。KENKEN婁字方塊現正在全世界綿延發燒。

謎題教主蕭茲的推薦

威爾·蕭茲是1993年《紐約時報》（The New York Times）的益智遊戲編輯，他編輯、審閱過百本以上的縱橫字謎、數獨等書籍，並獲有謎題學（Enigmatolgy）的學位。而他的謎題系列書《Will Shortz Presents》，也成為美國最暢銷的系列作品，只要一提到謎題，大家就會想到威爾·蕭茲這個名字。他的成功之路，在2006年被拍成紀錄片「文字遊戲」(Wordplay)。以下，是他對KENKEN的推薦。

「這是會讓人完全上癮的益智遊戲。一般數獨的數字只是一個符號，但在KENKEN數字方塊裡，必須運用這些數字計算，才能找到答案。KENKEN數字方塊的題目有大有小，有難有易，可以讓讀者一步一步挑戰更難的關卡。題目的難度愈高，解題時就能獲得愈多的成就感。」

——威爾·蕭茲（Will Shortz）

兩大基本原則

必須設法將數字填入方格中，而數字的範圍則與直行或橫列的方格數相同，且每個數字在每一行與列中，只能使用一次。

例如下圖，橫行共有五格，所以要填入的數字，便是 1～5。

4	2	5	1	3

計算方式是，以粗框線劃分出來的區塊為範圍，最左邊一格左上角的數字，代表的是用該區塊內不同數字計算出來的結果；而左上角數字旁所標記的四則符號，則是計算時所運用的計算方法。

如下圖所示，左邊三格區塊最左格的左上方標示「7+」，意思就是，「這個區塊內三個數字相加起來的和是7」。另，右邊兩格區塊最左格的左上方標示「15X」，即表示，「這個區塊內兩個數字相乘得出的積是15」。

示範完整解法

　　以下例題作為完整解法的示範。訣竅是，要先從可以確定數字的方格著手，因此可最先確定的是只有一格的M＝4。

12× A	B	4+ C	D
5+ E	2÷ F	G	H
J	4+ K	L	4 M
3− N	P	6× Q	R

　　請注意ＣＤＨ這個區塊。這個區塊是４＋，因此要想出三個數字加總起來的和是４的組合。三個數字相加總和是４的情況只有「１＋１＋２＝４」一種，而同一行列不能有相同數字重複出現，因此可知，Ｃ、Ｈ是１，而Ｄ是２。

　　由於Ｄ＝２，Ｈ＝１，Ｍ＝４，由此可以推知，這一行剩下的Ｒ為３。

而Ｑ×Ｒ＝6這個區塊，已知Ｒ為3，因此Ｑ等於2。

　由於Ｃ＝1，Ｑ＝2，此行剩下的Ｇ和Ｌ，不是3就是4。又Ｍ為4，因此可知Ｌ是3，Ｇ是4。如果換另一種想法，在ＦＧ的區塊裡填入3的話，就不可能有「相除之後答案為2」的情況，因此可知Ｇ不會是3。再換另一種想法，ＫＬ的區塊裡一定要填入「相加後答案為4」的數字，因此可知Ｌ不會是4。

　Ｇ＝4故4÷Ｆ＝2，由此可知Ｆ即為2。

　Ｌ＝3故Ｋ＋3＝4，由此可知Ｋ即為1。

　Ｆ＝2、Ｇ＝4、Ｈ＝1，由此可知此橫列中剩下的Ｅ即為3。另外由於Ｋ＝1、Ｌ＝3、Ｍ＝4，由此可知此橫列剩下的Ｊ即為2。又ＥＪ的區塊「相加起來等於5」，因此可確定此為正確答案。

　由於Ｃ＝1、Ｄ＝2，由此可知ＡＢ的區塊裡應填入3跟4（或是由於ＡＢ的區塊「相乘等於12」）。又已知Ｅ是3，因此可推知Ａ是4，Ｂ是3。

　已知Ａ＝4、Ｅ＝3、Ｊ＝2，由此可知此直

行剩下的Ｎ即為１。又因為Ｂ＝３、Ｆ＝２、Ｋ＝
１，可知此直行剩下的Ｐ為４。由於ＮＰ的區塊是
「相減等於３」，因此可確認此為正確答案。

答案為：

12×		4+	
4	**3**	**1**	**2**
5+	2÷		
3	**2**	**4**	**1**
	4+		4
2	**1**	**3**	**4**
3−		6×	
1	**4**	**2**	**3**

若能熟練上述解法，那麼幾乎所有的題目都能
迎刃而解。只不過，解法並非只有這一種。按照解
題著手選擇的數字不同，每個人計算的過程及解題
時間也會有所不同。同樣的題目多做幾次，應該就
會發現新的解法。只要練習次數愈多，便愈能體會
到自己的腦袋「變聰明了」。

解題小技巧：利用候選數字

　　面對難度較高的題目，可以透過「候選數字」的技法，找出各個方格裡「可能可以填入」的數字，先記錄在格子的角落。

　　在填入候選數字時，最好先決定數字在格子裡擺放位置的邏輯，解題時就會比較容易看、也比較容易思考（比方說從左上列依序是１、２、３，下列依序是４、５、６等），就像下圖示範的樣子。

| 1 | | 3 | 1 | | 3 | 1 | 2 | 3 |
| 4 | 5 | 6 | 4 | | 6 | 4 | | 6 |

　　尤其是在解方格數很多、困難度較高的題目時，靈活運用候選數字的解法，會特別有效率。大家不妨多多嘗試。

問題 4

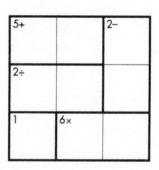

規則

1. 圖中的方格可分別填入數字 1～3。
2. 每一排（直行、橫列）都要填入數字 1～3。
3. 數字及符號代表的是粗線框住區塊中所有數字之和（相加）、差（兩個數字相比較之下差了多少）、積（相乘解）、商（兩個數字其中一個除以另一個所得到的解）。
4. 區塊內的格子只有一個的時候，就填入該區塊所標示的數字。

002

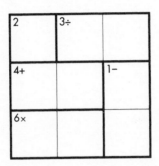

2	3÷	
4+		1−
6×		

規則

1. 圖中的方格可分別填入數字1～3。
2. 每一排（直行、橫列）都要填入數字1～3。
3. 數字及符號代表的是粗線框住區塊中所有數字之和（相加）、差（兩個數字相比較之下差了多少）、積（相乘解）、商（兩個數字其中一個除以另一個所得到的解）。
4. 區塊內的格子只有一個的時候，就填入該區塊所標示的數字。

003

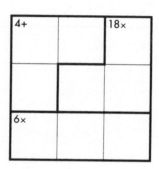

規則

1. 圖中的方格可分別填入數字1～3。
2. 每一排（直行、橫列）都要填入數字1～3。
3. 數字及符號代表的是粗線框住區塊中所有數字之和（相加）、差（兩個數字相比較之下差了多少）、積（相乘解）、商（兩個數字其中一個除以另一個所得到的解）。
4. 區塊內的格子只有一個的時候，就填入該區塊所標示的數字。

004

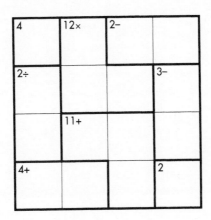

規 則

1. 圖中的方格可分別填入數字1～4。
2. 每一排（直行、橫列）都要填入數字1～4。
3. 數字及符號代表的是粗線框住區塊中所有數字之和（相加）、差（兩個數字相比較之下差了多少）、積（相乘解）、商（兩個數字其中一個除以另一個所得到的解）。
4. 區塊內的格子只有一個的時候，就填入該區塊所標示的數字。

005

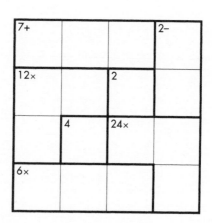

規則

1. 圖中的方格可分別填入數字1～4。
2. 每一排（直行、橫列）都要填入數字1～4。
3. 數字及符號代表的是粗線框住區塊中所有數字之和（相加）、差（兩個數字相比較之下差了多少）、積（相乘解）、商（兩個數字其中一個除以另一個所得到的解）。
4. 區塊內的格子只有一個的時候，就填入該區塊所標示的數字。

006

9+		5+	2÷
1−			
	6×		48×
1			

規 則

1. 圖中的方格可分別填入數字1～4。
2. 每一排（直行、橫列）都要填入數字1～4。
3. 數字及符號代表的是粗線框住區塊中所有數字之和（相加）、差（兩個數字相比較之下差了多少）、積（相乘解）、商（兩個數字其中一個除以另一個所得到的解）。
4. 區塊內的格子只有一個的時候，就填入該區塊所標示的數字。

007

4	24×		2−
6×			
	2÷		2÷
12×			

規則

1. 圖中的方格可分別填入數字1～4。
2. 每一排（直行、橫列）都要填入數字1～4。
3. 數字及符號代表的是粗線框住區塊中所有數字之和（相加）、差（兩個數字相比較之下差了多少）、積（相乘解）、商（兩個數字其中一個除以另一個所得到的解）。
4. 區塊內的格子只有一個的時候，就填入該區塊所標示的數字。

008

7+		1−	3+
3−	2÷		
		48×	
6+			

規則

1. 圖中的方格可分別填入數字1～4。
2. 每一排（直行、橫列）都要填入數字1～4。
3. 數字及符號代表的是粗線框住區塊中所有數字之和（相加）、差（兩個數字相比較之下差了多少）、積（相乘解）、商（兩個數字其中一個除以另一個所得到的解）。
4. 區塊內的格子只有一個的時候，就填入該區塊所標示的數字。

009

12×	2÷		3+
	2−		
3−		72×	
2÷			

規則

1. 圖中的方格可分別填入數字1～4。
2. 每一排（直行、橫列）都要填入數字1～4。
3. 數字及符號代表的是粗線框住區塊中所有數字之和（相加）、差（兩個數字相比較之下差了多少）、積（相乘解）、商（兩個數字其中一個除以另一個所得到的解）。
4. 區塊內的格子只有一個的時候，就填入該區塊所標示的數字。

20

010

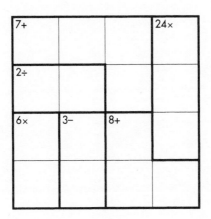

規則

1. 圖中的方格可分別填入數字 1～4。
2. 每一排（直行、橫列）都要填入數字 1～4。
3. 數字及符號代表的是粗線框住區塊中所有數字之和（相加）、差（兩個數字相比較之下差了多少）、積（相乘解）、商（兩個數字其中一個除以另一個所得到的解）。
4. 區塊內的格子只有一個的時候，就填入該區塊所標示的數字。

12×	12×		
			13+
	1−		
2÷			

規 則

1. 圖中的方格可分別填入數字 1～4。
2. 每一排（直行、橫列）都要填入數字 1～4。
3. 數字及符號代表的是粗線框住區塊中所有數字之和（相加）、差（兩個數字相比較之下差了多少）、積（相乘解）、商（兩個數字其中一個除以另一個所得到的解）。
4. 區塊內的格子只有一個的時候，就填入該區塊所標示的數字。

012

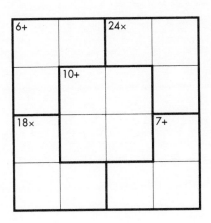

規 則

1. 圖中的方格可分別填入數字 1～4。
2. 每一排（直行、橫列）都要填入數字 1～4。
3. 數字及符號代表的是粗線框住區塊中所有數字之和（相加）、差（兩個數字相比較之下差了多少）、積（相乘解）、商（兩個數字其中一個除以另一個所得到的解）。
4. 區塊內的格子只有一個的時候，就填入該區塊所標示的數字。

013

7+		1−	
2−	12×		2÷
	3+		
2÷		12×	

規 則

1. 圖中的方格可分別填入數字1～4。
2. 每一排（直行、橫列）都要填入數字1～4。
3. 數字及符號代表的是粗線框住區塊中所有數字之和（相加）、差（兩個數字相比較之下差了多少）、積（相乘解）、商（兩個數字其中一個除以另一個所得到的解）。
4. 區塊內的格子只有一個的時候，就填入該區塊所標示的數字。

014

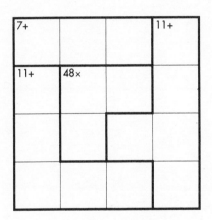

規　則

1. 圖中的方格可分別填入數字1～4。
2. 每一排（直行、橫列）都要填入數字1～4。
3. 數字及符號代表的是粗線框住區塊中所有數字之和（相加）、差（兩個數字相比較之下差了多少）、積（相乘解）、商（兩個數字其中一個除以另一個所得到的解）。
4. 區塊內的格子只有一個的時候，就填入該區塊所標示的數字。

015

9+		8+	8×
1-	2÷		
	12×		

規則

1. 圖中的方格可分別填入數字1～4。
2. 每一排（直行、橫列）都要填入數字1～4。
3. 數字及符號代表的是粗線框住區塊中所有數字之和（相加）、差（兩個數字相比較之下差了多少）、積（相乘解）、商（兩個數字其中一個除以另一個所得到的解）。
4. 區塊內的格子只有一個的時候，就填入該區塊所標示的數字。

016

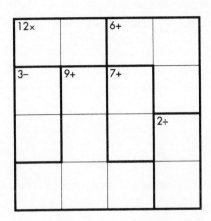

規則

1. 圖中的方格可分別填入數字 1～4。
2. 每一排（直行、橫列）都要填入數字 1～4。
3. 數字及符號代表的是粗線框住區塊中所有數字之和（相加）、差（兩個數字相比較之下差了多少）、積（相乘解）、商（兩個數字其中一個除以另一個所得到的解）。
4. 區塊內的格子只有一個的時候，就填入該區塊所標示的數字。

7+		144×	2÷
		9+	
8×			

規 則

1. 圖中的方格可分別填入數字 1～4。
2. 每一排（直行、橫列）都要填入數字 1～4。
3. 數字及符號代表的是粗線框住區塊中所有數字之和（相加）、差（兩個數字相比較之下差了多少）、積（相乘解）、商（兩個數字其中一個除以另一個所得到的解）。
4. 區塊內的格子只有一個的時候，就填入該區塊所標示的數字。

018

10+		288×	
			3−
24×			

規 則

1. 圖中的方格可分別填入數字 1～4。
2. 每一排（直行、橫列）都要填入數字 1～4。
3. 數字及符號代表的是粗線框住區塊中所有數字之和（相加）、差（兩個數字相比較之下差了多少）、積（相乘解）、商（兩個數字其中一個除以另一個所得到的解）。
4. 區塊內的格子只有一個的時候，就填入該區塊所標示的數字。

7+			8+
288×			
		2÷	
	6×		

規 則

1. 圖中的方格可分別填入數字 1～4。
2. 每一排（直行、橫列）都要填入數字 1～4。
3. 數字及符號代表的是粗線框住區塊中所有數字之和（相加）、差（兩個數字相比較之下差了多少）、積（相乘解）、商（兩個數字其中一個除以另一個所得到的解）。
4. 區塊內的格子只有一個的時候，就填入該區塊所標示的數字。

020

12×	9+	6+	
		576×	

規則

1. 圖中的方格可分別填入數字1～4。

2. 每一排（直行、橫列）都要填入數字1～4。

3. 數字及符號代表的是粗線框住區塊中所有數字之和（相加）、差（兩個數字相比較之下差了多少）、積（相乘解）、商（兩個數字其中一個除以另一個所得到的解）。

4. 區塊內的格子只有一個的時候，就填入該區塊所標示的數字。

021

8+		8×		
7+			100×	1−
6×	3−			
		6×		4−
	12+			

規則

1. 圖中的方格可分別填入數字 1～5。
2. 每一排（直行、橫列）都要填入數字 1～5。
3. 數字及符號代表的是粗線框住區塊中所有數字之和（相加）、差（兩個數字相比較之下差了多少）、積（相乘解）、商（兩個數字其中一個除以另一個所得到的解）。
4. 區塊內的格子只有一個的時候，就填入該區塊所標示的數字。

10×	1−	8+		12+
		3−		
	8×			
9+		1−	2÷	
12×			4−	

規則

1. 圖中的方格可分別填入數字1～5。
2. 每一排（直行、橫列）都要填入數字1～5。
3. 數字及符號代表的是粗線框住區塊中所有數字之和（相加）、差（兩個數字相比較之下差了多少）、積（相乘解）、商（兩個數字其中一個除以另一個所得到的解）。
4. 區塊內的格子只有一個的時候，就填入該區塊所標示的數字。

023

1−	7+		60×	
		2÷		
6+	1−		2÷	6+
	10+	75×		

1. 圖中的方格可分別填入數字1～5。
2. 每一排（直行、橫列）都要填入數字1～5。
3. 數字及符號代表的是粗線框住區塊中所有數字之和（相加）、差（兩個數字相比較之下差了多少）、積（相乘解）、商（兩個數字其中一個除以另一個所得到的解）。
4. 區塊內的格子只有一個的時候，就填入該區塊所標示的數字。

024

10+			1−	
60×		2÷		15×
10×		2−		
	2÷		80×	
6+				

規 則

1. 圖中的方格可分別填入數字 1～5。
2. 每一排（直行、橫列）都要填入數字 1～5。
3. 數字及符號代表的是粗線框住區塊中所有數字之和（相加）、差（兩個數字相比較之下差了多少）、積（相乘解）、商（兩個數字其中一個除以另一個所得到的解）。
4. 區塊內的格子只有一個的時候，就填入該區塊所標示的數字。

13+		8×		
	2÷		12×	10+
7+	3−			
		8+		
	120×			

規 則

1. 圖中的方格可分別填入數字1～5。
2. 每一排（直行、橫列）都要填入數字1～5。
3. 數字及符號代表的是粗線框住區塊中所有數字之和（相加）、差（兩個數字相比較之下差了多少）、積（相乘解）、商（兩個數字其中一個除以另一個所得到的解）。
4. 區塊內的格子只有一個的時候，就填入該區塊所標示的數字。

026

16+			2÷	
40×		8+		2−
	10+	10×		
			240×	

規則

1. 圖中的方格可分別填入數字1～5。
2. 每一排（直行、橫列）都要填入數字1～5。
3. 數字及符號代表的是粗線框住區塊中所有數字之和（相加）、差（兩個數字相比較之下差了多少）、積（相乘解）、商（兩個數字其中一個除以另一個所得到的解）。
4. 區塊內的格子只有一個的時候，就填入該區塊所標示的數字。

027

9+			4−	
9+	2÷		4+	40×
	60×			
		2÷		
3−		10+		

規 則

1. 圖中的方格可分別填入數字 1 ～5。
2. 每一排（直行、橫列）都要填入數字 1 ～5。
3. 數字及符號代表的是粗線框住區塊中所有數字之和（相加）、差（兩個數字相比較之下差了多少）、積（相乘解）、商（兩個數字其中一個除以另一個所得到的解）。
4. 區塊內的格子只有一個的時候，就填入該區塊所標示的數字。

15×	6+		11+	
		1−		
	2÷		45×	
11+		2÷		
	60×			

規則

1. 圖中的方格可分別填入數字 1～5。
2. 每一排（直行、橫列）都要填入數字 1～5。
3. 數字及符號代表的是粗線框住區塊中所有數字之和（相加）、差（兩個數字相比較之下差了多少）、積（相乘解）、商（兩個數字其中一個除以另一個所得到的解）。
4. 區塊內的格子只有一個的時候，就填入該區塊所標示的數字。

029

17+	6×			8×
2÷	8+	20×		
		1−		2−
2÷		1−		

規則

1. 圖中的方格可分別填入數字 1～5。
2. 每一排（直行、橫列）都要填入數字 1～5。
3. 數字及符號代表的是粗線框住區塊中所有數字之和（相加）、差（兩個數字相比較之下差了多少）、積（相乘解）、商（兩個數字其中一個除以另一個所得到的解）。
4. 區塊內的格子只有一個的時候，就填入該區塊所標示的數字。

40

030

4−		18×		9+
2÷	2÷			
	60×	10+		
		2÷	2−	
1−			7+	

規則

1. 圖中的方格可分別填入數字１～５。
2. 每一排（直行、橫列）都要填入數字１～５。
3. 數字及符號代表的是粗線框住區塊中所有數字之和（相加）、差（兩個數字相比較之下差了多少）、積（相乘解）、商（兩個數字其中一個除以另一個所得到的解）。
4. 區塊內的格子只有一個的時候，就填入該區塊所標示的數字。

031

10+	7+		8+	
		2÷		
	10+			1−
72×		20×		
			2÷	

規 則

1. 圖中的方格可分別填入數字 1～5。
2. 每一排（直行、橫列）都要填入數字 1～5。
3. 數字及符號代表的是粗線框住區塊中所有數字之和（相加）、差（兩個數字相比較之下差了多少）、積（相乘解）、商（兩個數字其中一個除以另一個所得到的解）。
4. 區塊內的格子只有一個的時候，就填入該區塊所標示的數字。

032

9+		180×	2÷	2-
2÷	4-			
				11+
10+		2÷		
	8+			

規則

1. 圖中的方格可分別填入數字 1～5。
2. 每一排（直行、橫列）都要填入數字 1～5。
3. 數字及符號代表的是粗線框住區塊中所有數字之和（相加）、差（兩個數字相比較之下差了多少）、積（相乘解）、商（兩個數字其中一個除以另一個所得到的解）。
4. 區塊內的格子只有一個的時候，就填入該區塊所標示的數字。

9+			2÷	
2÷		16×	22+	
8+				12×
1−				

規則

1. 圖中的方格可分別填入數字1～5。
2. 每一排（直行、橫列）都要填入數字1～5。
3. 數字及符號代表的是粗線框住區塊中所有數字之和（相加）、差（兩個數字相比較之下差了多少）、積（相乘解）、商（兩個數字其中一個除以另一個所得到的解）。
4. 區塊內的格子只有一個的時候，就填入該區塊所標示的數字。

034

2÷		15×		
3−	4+	8+		2÷
		2÷	1−	
10×				2−
2−		2÷		

規 則

1. 圖中的方格可分別填入數字 1～5。

2. 每一排（直行、橫列）都要填入數字 1～5。

3. 數字及符號代表的是粗線框住區塊中所有數字之和（相加）、差（兩個數字相比較之下差了多少）、積（相乘解）、商（兩個數字其中一個除以另一個所得到的解）。

4. 區塊內的格子只有一個的時候，就填入該區塊所標示的數字。

3−	2÷	4+		60×
		10+		
3−			2÷	
7+				7+
	10+			

規則

1. 圖中的方格可分別填入數字1～5。

2. 每一排（直行、橫列）都要填入數字1～5。

3. 數字及符號代表的是粗線框住區塊中所有數字之和（相加）、差（兩個數字相比較之下差了多少）、積（相乘解）、商（兩個數字其中一個除以另一個所得到的解）。

4. 區塊內的格子只有一個的時候，就填入該區塊所標示的數字。

12×			16+	
	16+			
12+				9+
		4−		
1−				

規 則

1. 圖中的方格可分別填入數字 1～5。
2. 每一排（直行、橫列）都要填入數字 1～5。
3. 數字及符號代表的是粗線框住區塊中所有數字之和（相加）、差（兩個數字相比較之下差了多少）、積（相乘解）、商（兩個數字其中一個除以另一個所得到的解）。
4. 區塊內的格子只有一個的時候，就填入該區塊所標示的數字。

037

10+			3−	
24×		4−	8+	
	10+		2÷	
2÷		2−		6×
		5+		

規則

1. 圖中的方格可分別填入數字 1～5。
2. 每一排（直行、橫列）都要填入數字 1～5。
3. 數字及符號代表的是粗線框住區塊中所有數字之和（相加）、差（兩個數字相比較之下差了多少）、積（相乘解）、商（兩個數字其中一個除以另一個所得到的解）。
4. 區塊內的格子只有一個的時候，就填入該區塊所標示的數字。

038

14+		6×		
		4−	3+	24+
60×				
	2÷			
			2÷	

規 則

1. 圖中的方格可分別填入數字 1～5。
2. 每一排（直行、橫列）都要填入數字 1～5。
3. 數字及符號代表的是粗線框住區塊中所有數字之和（相加）、差（兩個數字相比較之下差了多少）、積（相乘解）、商（兩個數字其中一個除以另一個所得到的解）。
4. 區塊內的格子只有一個的時候，就填入該區塊所標示的數字。

039

6×		3−		28+
		225×		8×
2÷	6+			

規 則

1. 圖中的方格可分別填入數字１～５。

2. 每一排（直行、橫列）都要填入數字１～５。

3. 數字及符號代表的是粗線框住區塊中所有數字之和（相加）、差（兩個數字相比較之下差了多少）、積（相乘解）、商（兩個數字其中一個除以另一個所得到的解）。

4. 區塊內的格子只有一個的時候，就填入該區塊所標示的數字。

040

13+	6000×			6+
4−	1−		3−	
	1−		4÷	

規 則

1. 圖中的方格可分別填入數字 1～5。
2. 每一排（直行、橫列）都要填入數字 1～5。
3. 數字及符號代表的是粗線框住區塊中所有數字之和（相加）、差（兩個數字相比較之下差了多少）、積（相乘解）、商（兩個數字其中一個除以另一個所得到的解）。
4. 區塊內的格子只有一個的時候，就填入該區塊所標示的數字。

150×		12×		2÷
			10+	
8+	2÷			4−
	9+			
		10+		

規則

1. 圖中的方格可分別填入數字 1～5。
2. 每一排（直行、橫列）都要填入數字 1～5。
3. 數字及符號代表的是粗線框住區塊中所有數字之和（相加）、差（兩個數字相比較之下差了多少）、積（相乘解）、商（兩個數字其中一個除以另一個所得到的解）。
4. 區塊內的格子只有一個的時候，就填入該區塊所標示的數字。

042

12×		21+		24×
		4−		
16+		6×	3−	

規 則

1. 圖中的方格可分別填入數字 1～5。
2. 每一排（直行、橫列）都要填入數字 1～5。
3. 數字及符號代表的是粗線框住區塊中所有數字之和（相
 加）、差（兩個數字相比較之下差了多少）、積（相乘
 解）、商（兩個數字其中一個除以另一個所得到的解）。
4. 區塊內的格子只有一個的時候，就填入該區塊所標示的數
 字。

043

6×		10×	10+	2−
9+				
1−				2÷
2÷	10+			
	3−		15×	

規則

1. 圖中的方格可分別填入數字 1〜5。
2. 每一排（直行、橫列）都要填入數字 1〜5。
3. 數字及符號代表的是粗線框住區塊中所有數字之和（相加）、差（兩個數字相比較之下差了多少）、積（相乘解）、商（兩個數字其中一個除以另一個所得到的解）。
4. 區塊內的格子只有一個的時候，就填入該區塊所標示的數字。

54

1-		4-	3+	10+
9+				
6×	3-	1-		
		1200×		

規 則

1. 圖中的方格可分別填入數字1～5。
2. 每一排（直行、橫列）都要填入數字1～5。
3. 數字及符號代表的是粗線框住區塊中所有數字之和（相加）、差（兩個數字相比較之下差了多少）、積（相乘解）、商（兩個數字其中一個除以另一個所得到的解）。
4. 區塊內的格子只有一個的時候，就填入該區塊所標示的數字。

045

1−		24×	4−	
		240×		
		26+	8+	

規則

1. 圖中的方格可分別填入數字 1～5。
2. 每一排（直行、橫列）都要填入數字 1～5。
3. 數字及符號代表的是粗線框住區塊中所有數字之和（相加）、差（兩個數字相比較之下差了多少）、積（相乘解）、商（兩個數字其中一個除以另一個所得到的解）。
4. 區塊內的格子只有一個的時候，就填入該區塊所標示的數字。

046

2÷	15+			4−
	2÷			
2−	12×	2÷		2÷
			9+	
11+				

規 則

1. 圖中的方格可分別填入數字 1～5。
2. 每一排（直行、橫列）都要填入數字 1～5。
3. 數字及符號代表的是粗線框住區塊中所有數字之和（相加）、差（兩個數字相比較之下差了多少）、積（相乘解）、商（兩個數字其中一個除以另一個所得到的解）。
4. 區塊內的格子只有一個的時候，就填入該區塊所標示的數字。

14+	30×			
		10×	3−	12+
	8+			
		7+		
24×				

規則

1. 圖中的方格可分別填入數字1～5。
2. 每一排（直行、橫列）都要填入數字1～5。
3. 數字及符號代表的是粗線框住區塊中所有數字之和（相加）、差（兩個數字相比較之下差了多少）、積（相乘解）、商（兩個數字其中一個除以另一個所得到的解）。
4. 區塊內的格子只有一個的時候，就填入該區塊所標示的數字。

048

20×	7+	25+	4−	
			2÷	
6+			2÷	2−
1−				

規 則

1. 圖中的方格可分別填入數字 1～5。

2. 每一排（直行、橫列）都要填入數字 1～5。

3. 數字及符號代表的是粗線框住區塊中所有數字之和（相加）、差（兩個數字相比較之下差了多少）、積（相乘解）、商（兩個數字其中一個除以另一個所得到的解）。

4. 區塊內的格子只有一個的時候，就填入該區塊所標示的數字。

049

13+			10×	
4−		900×		
				96×
8+				
		6+		

規 則

1. 圖中的方格可分別填入數字1～5。
2. 每一排（直行、橫列）都要填入數字1～5。
3. 數字及符號代表的是粗線框住區塊中所有數字之和（相加）、差（兩個數字相比較之下差了多少）、積（相乘解）、商（兩個數字其中一個除以另一個所得到的解）。
4. 區塊內的格子只有一個的時候，就填入該區塊所標示的數字。

60

050

2÷		25+	13+	
5+				
			2÷	
12+				8+

規 則

1. 圖中的方格可分別填入數字1～5。
2. 每一排（直行、橫列）都要填入數字1～5。
3. 數字及符號代表的是粗線框住區塊中所有數字之和（相加）、差（兩個數字相比較之下差了多少）、積（相乘解）、商（兩個數字其中一個除以另一個所得到的解）。
4. 區塊內的格子只有一個的時候，就填入該區塊所標示的數字。

051

2−	10+	40×		
				12+
32×				
	14+		4−	5+

規則

1. 圖中的方格可分別填入數字1～5。

2. 每一排（直行、橫列）都要填入數字1～5。

3. 數字及符號代表的是粗線框住區塊中所有數字之和（相加）、差（兩個數字相比較之下差了多少）、積（相乘解）、商（兩個數字其中一個除以另一個所得到的解）。

4. 區塊內的格子只有一個的時候，就填入該區塊所標示的數字。

052

規 則

1. 圖中的方格可分別填入數字 1～5。
2. 每一排（直行、橫列）都要填入數字 1～5。
3. 數字及符號代表的是粗線框住區塊中所有數字之和（相加）、差（兩個數字相比較之下差了多少）、積（相乘解）、商（兩個數字其中一個除以另一個所得到的解）。
4. 區塊內的格子只有一個的時候，就填入該區塊所標示的數字。

053

60×	2÷	28+		
			7+	
			2−	
4−			3−	2÷

規 則

1. 圖中的方格可分別填入數字 1～5。
2. 每一排（直行、橫列）都要填入數字 1～5。
3. 數字及符號代表的是粗線框住區塊中所有數字之和（相加）、差（兩個數字相比較之下差了多少）、積（相乘解）、商（兩個數字其中一個除以另一個所得到的解）。
4. 區塊內的格子只有一個的時候，就填入該區塊所標示的數字。

2−		2÷		300×
2÷	2÷			
	2−		8+	
2−		4−		2÷
2÷				

規則

1. 圖中的方格可分別填入數字1～5。
2. 每一排（直行、橫列）都要填入數字1～5。
3. 數字及符號代表的是粗線框住區塊中所有數字之和（相加）、差（兩個數字相比較之下差了多少）、積（相乘解）、商（兩個數字其中一個除以另一個所得到的解）。
4. 區塊內的格子只有一個的時候，就填入該區塊所標示的數字。

25+				
2−	3−	6+		
		7+	1−	
10×				
	24×			

規則

1. 圖中的方格可分別填入數字1～5。
2. 每一排（直行、橫列）都要填入數字1～5。
3. 數字及符號代表的是粗線框住區塊中所有數字之和（相加）、差（兩個數字相比較之下差了多少）、積（相乘解）、商（兩個數字其中一個除以另一個所得到的解）。
4. 區塊內的格子只有一個的時候，就填入該區塊所標示的數字。

056

11+	240×	24×		
			1−	
	6+		50×	
60×				

規則

1. 圖中的方格可分別填入數字 1～5。
2. 每一排（直行、橫列）都要填入數字 1～5。
3. 數字及符號代表的是粗線框住區塊中所有數字之和（相加）、差（兩個數字相比較之下差了多少）、積（相乘解）、商（兩個數字其中一個除以另一個所得到的解）。
4. 區塊內的格子只有一個的時候，就填入該區塊所標示的數字。

057

35+		1−	6+	
	2÷		13+	7+
	4+			

規則

1. 圖中的方格可分別填入數字 1～5。
2. 每一排（直行、橫列）都要填入數字 1～5。
3. 數字及符號代表的是粗線框住區塊中所有數字之和（相加）、差（兩個數字相比較之下差了多少）、積（相乘解）、商（兩個數字其中一個除以另一個所得到的解）。
4. 區塊內的格子只有一個的時候，就填入該區塊所標示的數字。

058

27+		2÷		30×
	2÷			
		4+		
	15×			
		11+		

規則

1. 圖中的方格可分別填入數字１～５。
2. 每一排（直行、橫列）都要填入數字１～５。
3. 數字及符號代表的是粗線框住區塊中所有數字之和（相加）、差（兩個數字相比較之下差了多少）、積（相乘解）、商（兩個數字其中一個除以另一個所得到的解）。
4. 區塊內的格子只有一個的時候，就填入該區塊所標示的數字。

059

25+				
1−	7+		6+	
			20×	
9+			2÷	5+
4−				

規 則

1. 圖中的方格可分別填入數字1～5。
2. 每一排（直行、橫列）都要填入數字1～5。
3. 數字及符號代表的是粗線框住區塊中所有數字之和（相加）、差（兩個數字相比較之下差了多少）、積（相乘解）、商（兩個數字其中一個除以另一個所得到的解）。
4. 區塊內的格子只有一個的時候，就填入該區塊所標示的數字。

060

39+				8+
2-			2÷	
11+	3+			
			10×	

規 則

1. 圖中的方格可分別填入數字１～５。
2. 每一排（直行、橫列）都要填入數字１～５。
3. 數字及符號代表的是粗線框住區塊中所有數字之和（相加）、差（兩個數字相比較之下差了多少）、積（相乘解）、商（兩個數字其中一個除以另一個所得到的解）。
4. 區塊內的格子只有一個的時候，就填入該區塊所標示的數字。

061

11+	2÷		20×	6×	
	3−			3÷	
240×		6×			
		6×	7+	30×	
6×					9+
8+			2÷		

規 則

1. 圖中的方格可分別填入數字１～６。
2. 每一排（直行、橫列）都要填入數字１～６。
3. 數字及符號代表的是粗線框住區塊中所有數字之和（相加）、差（兩個數字相比較之下差了多少）、積（相乘解）、商（兩個數字其中一個除以另一個所得到的解）。
4. 區塊內的格子只有一個的時候，就填入該區塊所標示的數字。

062

3÷	2÷		2÷	1−	
	11+			12×	
2÷		36×	30×		5−
11+				12×	
	10+		3÷		
3÷			9+		

規 則

1. 圖中的方格可分別填入數字 1～6。
2. 每一排（直行、橫列）都要填入數字 1～6。
3. 數字及符號代表的是粗線框住區塊中所有數字之和（相加）、差（兩個數字相比較之下差了多少）、積（相乘解）、商（兩個數字其中一個除以另一個所得到的解）。
4. 區塊內的格子只有一個的時候，就填入該區塊所標示的數字。

72×		6+	18+		
			6×		
2÷		600×		9+	
6×				3−	
15+	60×		8+		12×

規 則

1. 圖中的方格可分別填入數字1～6。
2. 每一排（直行、橫列）都要填入數字1～6。
3. 數字及符號代表的是粗線框住區塊中所有數字之和（相加）、差（兩個數字相比較之下差了多少）、積（相乘解）、商（兩個數字其中一個除以另一個所得到的解）。
4. 區塊內的格子只有一個的時候，就填入該區塊所標示的數字。

時報出版

學校怪談

圖文天后 彎彎 大推薦

大家好：

　　《學校怪談》終於要跟台灣讀者們
見面了(好興奮)，這套在日本流行多年
的校園鬼話，其實並不是故事而已，
這些傳說都是幾十年來全日本各地的傳說，由小讀者跟作家們一起把它
們寫下來，有些你也許已經聽過，不過書裡描寫得更精采，有些是親身
經歷過的小朋友，把故事用簡單的文字分享出來。

　　日本的學校跟台灣真的好像哦，蹲式廁所、小小的保健室、嚴肅的校
長、辛苦的老師、走廊跟鐘聲，還有讓大家亂跑的操場，這些到了晚上
到底會變成什麼樣呢？不要怕，阿飄也有可愛又可笑的，這套書有故事
也有漫畫，還有小學生寫的應援信請大家跟同學一起看，這樣班上感情
會更好哦～

　　還有，我們希望大家看完喜歡這些書的話，也能上網寫信告訴我們，
或者寫下你們學校的精采故事喔，可以幫班上贏一套學校怪談，跟同學
一起分享，告訴日本的學生：台灣的學校也有精采怪談啦！！！

時報出版 "學校怪談" 大搜查小組

2÷	6+		90×		
	2−		4−	96×	
11+	108×	5−			10×
			2÷	4+	
		12+			
3−				12×	

規 則

1. 圖中的方格可分別填入數字 1～6。
2. 每一排（直行、橫列）都要填入數字 1～6。
3. 數字及符號代表的是粗線框住區塊中所有數字之和（相加）、差（兩個數字相比較之下差了多少）、積（相乘解）、商（兩個數字其中一個除以另一個所得到的解）。
4. 區塊內的格子只有一個的時候，就填入該區塊所標示的數字。

065

6×		12+			120×
2÷		2−	5+		
	3−			3−	
30×		13+	96×		3÷
	3−		10+		

規 則

1. 圖中的方格可分別填入數字1～6。
2. 每一排（直行、橫列）都要填入數字1～6。
3. 數字及符號代表的是粗線框住區塊中所有數字之和（相加）、差（兩個數字相比較之下差了多少）、積（相乘解）、商（兩個數字其中一個除以另一個所得到的解）。
4. 區塊內的格子只有一個的時候，就填入該區塊所標示的數字。

066

18+	19+				
	60×	72×			18+
			5+	18×	
	120×				
17+					

規 則

1. 圖中的方格可分別填入數字1～6。
2. 每一排（直行、橫列）都要填入數字1～6。
3. 數字及符號代表的是粗線框住區塊中所有數字之和（相加）、差（兩個數字相比較之下差了多少）、積（相乘解）、商（兩個數字其中一個除以另一個所得到的解）。
4. 區塊內的格子只有一個的時候，就填入該區塊所標示的數字。

067

18+		96×	10×		
				21+	
	12+	8+			
120×					14+
		108×			

規則

1. 圖中的方格可分別填入數字 1～6。
2. 每一排（直行、橫列）都要填入數字 1～6。
3. 數字及符號代表的是粗線框住區塊中所有數字之和（相加）、差（兩個數字相比較之下差了多少）、積（相乘解）、商（兩個數字其中一個除以另一個所得到的解）。
4. 區塊內的格子只有一個的時候，就填入該區塊所標示的數字。

78

068

15×		20×		18+	
		7+	60×		
2÷					5+
	30×		5+		
16+				45×	
		1−			

規 則

1. 圖中的方格可分別填入數字 1～6。
2. 每一排（直行、橫列）都要填入數字 1～6。
3. 數字及符號代表的是粗線框住區塊中所有數字之和（相加）、差（兩個數字相比較之下差了多少）、積（相乘解）、商（兩個數字其中一個除以另一個所得到的解）。
4. 區塊內的格子只有一個的時候，就填入該區塊所標示的數字。

069

120×	5−		17+		
		6+			12×
	2−	96×		2−	
2÷					120×
	19+	2−			
			2÷		

規 則

1. 圖中的方格可分別填入數字1～6。

2. 每一排（直行、橫列）都要填入數字1～6。

3. 數字及符號代表的是粗線框住區塊中所有數字之和（相加）、差（兩個數字相比較之下差了多少）、積（相乘解）、商（兩個數字其中一個除以另一個所得到的解）。

4. 區塊內的格子只有一個的時候，就填入該區塊所標示的數字。

070

25+		120×			20+
	6×				
	13+	18×		2÷	
					7+
	21+			2−	

規 則

1. 圖中的方格可分別填入數字1～6。
2. 每一排（直行、橫列）都要填入數字1～6。
3. 數字及符號代表的是粗線框住區塊中所有數字之和（相加）、差（兩個數字相比較之下差了多少）、積（相乘解）、商（兩個數字其中一個除以另一個所得到的解）。
4. 區塊內的格子只有一個的時候，就填入該區塊所標示的數字。

071

60×		2÷		11+	
	13+		20×		
2÷		20+			5−
	6×			9+	
17+					20×
		1−			

規 則

1. 圖中的方格可分別填入數字１～６。

2. 每一排（直行、橫列）都要填入數字１～６。

3. 數字及符號代表的是粗線框住區塊中所有數字之和（相加）、差（兩個數字相比較之下差了多少）、積（相乘解）、商（兩個數字其中一個除以另一個所得到的解）。

4. 區塊內的格子只有一個的時候，就填入該區塊所標示的數字。

072

36×		20+			
	11+	7+		1−	
		5+			120×
	10×		5−	6+	
160×	9+				

規則

1. 圖中的方格可分別填入數字 1～6。
2. 每一排（直行、橫列）都要填入數字 1～6。
3. 數字及符號代表的是粗線框住區塊中所有數字之和（相加）、差（兩個數字相比較之下差了多少）、積（相乘解）、商（兩個數字其中一個除以另一個所得到的解）。
4. 區塊內的格子只有一個的時候，就填入該區塊所標示的數字。

073

9+	120×		8+		
			3÷	3÷	
	8+			10+	
1−		6×	3−		12+
7+			11+	1−	
7+					

規則

1. 圖中的方格可分別填入數字1～6。
2. 每一排（直行、橫列）都要填入數字1～6。
3. 數字及符號代表的是粗線框住區塊中所有數字之和（相加）、差（兩個數字相比較之下差了多少）、積（相乘解）、商（兩個數字其中一個除以另一個所得到的解）。
4. 區塊內的格子只有一個的時候，就填入該區塊所標示的數字。

14+	120×	24×			
		2−	9+		
			2÷		18+
	5−		1−	30×	
6+					
144×					

規 則

1. 圖中的方格可分別填入數字1～6。
2. 每一排（直行、橫列）都要填入數字1～6。
3. 數字及符號代表的是粗線框住區塊中所有數字之和（相加）、差（兩個數字相比較之下差了多少）、積（相乘解）、商（兩個數字其中一個除以另一個所得到的解）。
4. 區塊內的格子只有一個的時候，就填入該區塊所標示的數字。

075

36+					
2÷	7+		36×		
	2÷	30×			
26+			12×	9+	
	5−				
			5+		

1. 圖中的方格可分別填入數字1～6。
2. 每一排（直行、橫列）都要填入數字1～6。
3. 數字及符號代表的是粗線框住區塊中所有數字之和（相加）、差（兩個數字相比較之下差了多少）、積（相乘解）、商（兩個數字其中一個除以另一個所得到的解）。
4. 區塊內的格子只有一個的時候，就填入該區塊所標示的數字。

076

30×		2÷	32×		
7+	1−		6+		
		72×		7+	
5−				11+	108×
80×	4−		5+		

規則

1. 圖中的方格可分別填入數字1～6。

2. 每一排（直行、橫列）都要填入數字1～6。

3. 數字及符號代表的是粗線框住區塊中所有數字之和（相加）、差（兩個數字相比較之下差了多少）、積（相乘解）、商（兩個數字其中一個除以另一個所得到的解）。

4. 區塊內的格子只有一個的時候，就填入該區塊所標示的數字。

077

24×		30×			17+
		15×	7+		
30×			2÷		
12×	3÷	10+	30×		
				72×	
12+					

規 則

1. 圖中的方格可分別填入數字1～6。
2. 每一排（直行、橫列）都要填入數字1～6。
3. 數字及符號代表的是粗線框住區塊中所有數字之和（相加）、差（兩個數字相比較之下差了多少）、積（相乘解）、商（兩個數字其中一個除以另一個所得到的解）。
4. 區塊內的格子只有一個的時候，就填入該區塊所標示的數字。

078

8+		20×		180×	
		9+	32×		
30×					1−
	48×		7+		
	72×			12+	
		11+			

規則

1. 圖中的方格可分別填入數字 1～6。
2. 每一排（直行、橫列）都要填入數字 1～6。
3. 數字及符號代表的是粗線框住區塊中所有數字之和（相加）、差（兩個數字相比較之下差了多少）、積（相乘解）、商（兩個數字其中一個除以另一個所得到的解）。
4. 區塊內的格子只有一個的時候，就填入該區塊所標示的數字。

180×		3÷		14+	
		8+	40+		
18×				2÷	11+
	13+		2÷		
				3÷	

規 則

1. 圖中的方格可分別填入數字1～6。
2. 每一排（直行、橫列）都要填入數字1～6。
3. 數字及符號代表的是粗線框住區塊中所有數字之和（相加）、差（兩個數字相比較之下差了多少）、積（相乘解）、商（兩個數字其中一個除以另一個所得到的解）。
4. 區塊內的格子只有一個的時候，就填入該區塊所標示的數字。

45+	60×	2÷		12×	
		7+			
			10+		12×
	10×				
					100×
5–		6×			

規 則

1. 圖中的方格可分別填入數字 1～6。
2. 每一排（直行、橫列）都要填入數字 1～6。
3. 數字及符號代表的是粗線框住區塊中所有數字之和（相加）、差（兩個數字相比較之下差了多少）、積（相乘解）、商（兩個數字其中一個除以另一個所得到的解）。
4. 區塊內的格子只有一個的時候，就填入該區塊所標示的數字。

20×			9+		12×
12+		11+	60×		
6×	96×		9+		75×
	10+				
			11+		

規 則

1. 圖中的方格可分別填入數字1～6。

2. 每一排（直行、橫列）都要填入數字1～6。

3. 數字及符號代表的是粗線框住區塊中所有數字之和（相加）、差（兩個數字相比較之下差了多少）、積（相乘解）、商（兩個數字其中一個除以另一個所得到的解）。

4. 區塊內的格子只有一個的時候，就填入該區塊所標示的數字。

082

53+			6×		11+
18×			3+		
	12×				1−
30×		6+			
					24×
	4+				

規則

1. 圖中的方格可分別填入數字 1～6。
2. 每一排（直行、橫列）都要填入數字 1～6。
3. 數字及符號代表的是粗線框住區塊中所有數字之和（相加）、差（兩個數字相比較之下差了多少）、積（相乘解）、商（兩個數字其中一個除以另一個所得到的解）。
4. 區塊內的格子只有一個的時候，就填入該區塊所標示的數字。

083

71+			8+		6×
	13+				
		24×			
9+		1−			

規 則

1. 圖中的方格可分別填入數字1～6。
2. 每一排（直行、橫列）都要填入數字1～6。
3. 數字及符號代表的是粗線框住區塊中所有數字之和（相加）、差（兩個數字相比較之下差了多少）、積（相乘解）、商（兩個數字其中一個除以另一個所得到的解）。
4. 區塊內的格子只有一個的時候，就填入該區塊所標示的數字。

084

9+	1−	6+		3÷	
		12×			2÷
2÷		3÷	2−	2÷	
30×					60×
3÷	3÷		10+		
	2÷			4−	

規 則

1. 圖中的方格可分別填入數字1～6。
2. 每一排（直行、橫列）都要填入數字1～6。
3. 數字及符號代表的是粗線框住區塊中所有數字之和（相加）、差（兩個數字相比較之下差了多少）、積（相乘解）、商（兩個數字其中一個除以另一個所得到的解）。
4. 區塊內的格子只有一個的時候，就填入該區塊所標示的數字。

085

29+			6×		
	8+			11+	
			24×		
5−	2÷	5+	300×	7+	
				10+	4−
7+					

規則

1. 圖中的方格可分別填入數字 1〜6。
2. 每一排（直行、橫列）都要填入數字 1〜6。
3. 數字及符號代表的是粗線框住區塊中所有數字之和（相加）、差（兩個數字相比較之下差了多少）、積（相乘解）、商（兩個數字其中一個除以另一個所得到的解）。
4. 區塊內的格子只有一個的時候，就填入該區塊所標示的數字。

086

240×		6×	5+	3÷	
				4−	
6×		120×		1−	12×
2÷					
5−	30×	8+		24×	
		2÷			

規 則

1. 圖中的方格可分別填入數字 1～6。

2. 每一排（直行、橫列）都要填入數字 1～6。

3. 數字及符號代表的是粗線框住區塊中所有數字之和（相加）、差（兩個數字相比較之下差了多少）、積（相乘解）、商（兩個數字其中一個除以另一個所得到的解）。

4. 區塊內的格子只有一個的時候，就填入該區塊所標示的數字。

087

| 19+ | | 6× | | |
|-----|-----|-----|-----|-----|-----|
| 18× | | | 12× | 11+ |
| | 9+ | | | |
| 4- | 11+ | 14+ | | 2÷ |
| | 12× | 240× | | |
| | | | | |

規 則

1. 圖中的方格可分別填入數字 1～6。
2. 每一排（直行、橫列）都要填入數字 1～6。
3. 數字及符號代表的是粗線框住區塊中所有數字之和（相加）、差（兩個數字相比較之下差了多少）、積（相乘解）、商（兩個數字其中一個除以另一個所得到的解）。
4. 區塊內的格子只有一個的時候，就填入該區塊所標示的數字。

49+				240×	
	6×		7+	11+	
	6+	6×			
			4−		5−
		48×			

規 則

1. 圖中的方格可分別填入數字 1～6。

2. 每一排（直行、橫列）都要填入數字 1～6。

3. 數字及符號代表的是粗線框住區塊中所有數字之和（相加）、差（兩個數字相比較之下差了多少）、積（相乘解）、商（兩個數字其中一個除以另一個所得到的解）。

4. 區塊內的格子只有一個的時候，就填入該區塊所標示的數字。

089

90×			13+		
	11+	4−		60×	
		180×			
2÷	1−			6×	5−
		432×	12+		

規則

1. 圖中的方格可分別填入數字1～6。
2. 每一排（直行、橫列）都要填入數字1～6。
3. 數字及符號代表的是粗線框住區塊中所有數字之和（相加）、差（兩個數字相比較之下差了多少）、積（相乘解）、商（兩個數字其中一個除以另一個所得到的解）。
4. 區塊內的格子只有一個的時候，就填入該區塊所標示的數字。

44+					
2÷		11+		12×	
30×	4−		48×		
	10+			3÷	
60×		2÷			

規 則

1. 圖中的方格可分別填入數字1～6。
2. 每一排（直行、橫列）都要填入數字1～6。
3. 數字及符號代表的是粗線框住區塊中所有數字之和（相加）、差（兩個數字相比較之下差了多少）、積（相乘解）、商（兩個數字其中一個除以另一個所得到的解）。
4. 區塊內的格子只有一個的時候，就填入該區塊所標示的數字。

091

16×		18×	7+	15×	
				3÷	10+
7+		2÷	12×		
8+	3÷			4−	
		120×		7+	2÷
2÷					

規則

1. 圖中的方格可分別填入數字1～6。
2. 每一排（直行、橫列）都要填入數字1～6。
3. 數字及符號代表的是粗線框住區塊中所有數字之和（相加）、差（兩個數字相比較之下差了多少）、積（相乘解）、商（兩個數字其中一個除以另一個所得到的解）。
4. 區塊內的格子只有一個的時候，就填入該區塊所標示的數字。

20×	10+			60×	
	8×			12+	
	8+	120×			6+
12+					
		30×			
14+			8×		

規 則

1. 圖中的方格可分別填入數字1～6。
2. 每一排（直行、橫列）都要填入數字1～6。
3. 數字及符號代表的是粗線框住區塊中所有數字之和（相加）、差（兩個數字相比較之下差了多少）、積（相乘解）、商（兩個數字其中一個除以另一個所得到的解）。
4. 區塊內的格子只有一個的時候，就填入該區塊所標示的數字。

7+		180×	6×		5−
20×			240×		
9+			2÷	3−	150×
11+	6×				
		2÷			

規則

1. 圖中的方格可分別填入數字1～6。
2. 每一排（直行、橫列）都要填入數字1～6。
3. 數字及符號代表的是粗線框住區塊中所有數字之和（相加）、差（兩個數字相比較之下差了多少）、積（相乘解）、商（兩個數字其中一個除以另一個所得到的解）。
4. 區塊內的格子只有一個的時候，就填入該區塊所標示的數字。

094

21+			3÷	16+	
	2÷			9+	
3÷		96×			
150×	3−			12×	
		7+	11+		12×

規 則

1. 圖中的方格可分別填入數字 1～6。
2. 每一排（直行、橫列）都要填入數字 1～6。
3. 數字及符號代表的是粗線框住區塊中所有數字之和（相加）、差（兩個數字相比較之下差了多少）、積（相乘解）、商（兩個數字其中一個除以另一個所得到的解）。
4. 區塊內的格子只有一個的時候，就填入該區塊所標示的數字。

5–		360×		3–	
3÷	24×				12×
	120×				
		11+			9+
	18+		4×		
				2÷	

規則

1. 圖中的方格可分別填入數字 1～6。
2. 每一排（直行、橫列）都要填入數字 1～6。
3. 數字及符號代表的是粗線框住區塊中所有數字之和（相加）、差（兩個數字相比較之下差了多少）、積（相乘解）、商（兩個數字其中一個除以另一個所得到的解）。
4. 區塊內的格子只有一個的時候，就填入該區塊所標示的數字。

6×		12×		30×	
	12+			288×	
15×	216×				4−
			14+		
40×					13+
		2÷			

規則

1. 圖中的方格可分別填入數字1～6。
2. 每一排（直行、橫列）都要填入數字1～6。
3. 數字及符號代表的是粗線框住區塊中所有數字之和（相加）、差（兩個數字相比較之下差了多少）、積（相乘解）、商（兩個數字其中一個除以另一個所得到的解）。
4. 區塊內的格子只有一個的時候，就填入該區塊所標示的數字。

6×	11+		24×		
	10×	28+			
6×		5−	16+		
				10+	
20×	6×				
	12×		2÷		

規則

1. 圖中的方格可分別填入數字1～6。
2. 每一排（直行、橫列）都要填入數字1～6。
3. 數字及符號代表的是粗線框住區塊中所有數字之和（相加）、差（兩個數字相比較之下差了多少）、積（相乘解）、商（兩個數字其中一個除以另一個所得到的解）。
4. 區塊內的格子只有一個的時候，就填入該區塊所標示的數字。

24×	9+	48×			6×
			225×		
	7+			6×	
12×		54×			10+
2−			32×	3÷	

規則

1. 圖中的方格可分別填入數字1～6。
2. 每一排（直行、橫列）都要填入數字1～6。
3. 數字及符號代表的是粗線框住區塊中所有數字之和（相加）、差（兩個數字相比較之下差了多少）、積（相乘解）、商（兩個數字其中一個除以另一個所得到的解）。
4. 區塊內的格子只有一個的時候，就填入該區塊所標示的數字。

099

54+					
	2÷	15×	7+	2÷	
					5+
			9+		
	5−	6×			5+
			10+		

規 則

1. 圖中的方格可分別填入數字１～６。
2. 每一排（直行、橫列）都要填入數字１～６。
3. 數字及符號代表的是粗線框住區塊中所有數字之和（相加）、差（兩個數字相比較之下差了多少）、積（相乘解）、商（兩個數字其中一個除以另一個所得到的解）。
4. 區塊內的格子只有一個的時候，就填入該區塊所標示的數字。

9+		720×			400×
144×					
					432×
	300×	360×			
			6+		

規 則

1. 圖中的方格可分別填入數字 1～6。
2. 每一排（直行、橫列）都要填入數字 1～6。
3. 數字及符號代表的是粗線框住區塊中所有數字之和（相加）、差（兩個數字相比較之下差了多少）、積（相乘解）、商（兩個數字其中一個除以另一個所得到的解）。
4. 區塊內的格子只有一個的時候，就填入該區塊所標示的數字。

101

10×		10+	540×		
	21+				
		72×		80×	
					20×
120×	108×				

規則

1. 圖中的方格可分別填入數字1～6。
2. 每一排（直行、橫列）都要填入數字1～6。
3. 數字及符號代表的是粗線框住區塊中所有數字之和（相加）、差（兩個數字相比較之下差了多少）、積（相乘解）、商（兩個數字其中一個除以另一個所得到的解）。
4. 區塊內的格子只有一個的時候，就填入該區塊所標示的數字。

102

450×			8+		
	2÷		2÷		
7+		5−	5+	60×	
	30×			9+	
7+		2÷			11+
		15×			

規 則

1. 圖中的方格可分別填入數字１～6。
2. 每一排（直行、橫列）都要填入數字１～6。
3. 數字及符號代表的是粗線框住區塊中所有數字之和（相加）、差（兩個數字相比較之下差了多少）、積（相乘解）、商（兩個數字其中一個除以另一個所得到的解）。
4. 區塊內的格子只有一個的時候，就填入該區塊所標示的數字。

103

40×		5−		36×	
8+		7+			10×
		11+	1−		
30×				10+	
	36×	5+	2÷	80×	

規 則

1. 圖中的方格可分別填入數字１～６。
2. 每一排（直行、橫列）都要填入數字１～６。
3. 數字及符號代表的是粗線框住區塊中所有數字之和（相加）、差（兩個數字相比較之下差了多少）、積（相乘解）、商（兩個數字其中一個除以另一個所得到的解）。
4. 區塊內的格子只有一個的時候，就填入該區塊所標示的數字。

104

9+		12+	3−		2÷
9+	2÷		2÷		
		60×			
24×			9+	11+	12×
5+	4−				
	3÷			6+	

規 則

1. 圖中的方格可分別填入數字 1～6。
2. 每一排（直行、橫列）都要填入數字 1～6。
3. 數字及符號代表的是粗線框住區塊中所有數字之和（相加）、差（兩個數字相比較之下差了多少）、積（相乘解）、商（兩個數字其中一個除以另一個所得到的解）。
4. 區塊內的格子只有一個的時候，就填入該區塊所標示的數字。

8+	3÷	32×		4−	
		13500×	3÷		
7+			16+		
7+	7+		9+	9+	6×

規則

1. 圖中的方格可分別填入數字 1～6。
2. 每一排（直行、橫列）都要填入數字 1～6。
3. 數字及符號代表的是粗線框住區塊中所有數字之和（相加）、差（兩個數字相比較之下差了多少）、積（相乘解）、商（兩個數字其中一個除以另一個所得到的解）。
4. 區塊內的格子只有一個的時候，就填入該區塊所標示的數字。

解答 4

001

3 _5+_	2	1 _2−_
2 _2+_	1	3
1 _1_	3 _6×_	2

002

2 _2_	1 _3+_	3
1 _4+_	3	2 _1−_
3 _6×_	2	1

003

2 _4+_	1	3 _18×_
1	3	2
3 _6×_	2	1

004

4 _4_	2 _12×_	1 _2−_	3
1 _2+_	3	2	4 _3−_
2	4 _11+_	3	1
3 _4+_	1	4	2 _2_

005

2 _7+_	1	4	3 _2−_
4 _12×_	3	2 _2_	1
1	4 _4_	3 _24×_	2
3 _6×_	2	1	4

006

4 _9+_	1	3 _5+_	2 _2+_
3 _1−_	4	2	1
2	3 _6×_	1	4 _48×_
1 _1_	2	4	3

007

4	3 _24×_	2	1 _2−_
2 _6×_	1	4	3
3	2 _2+_	1	4
1 _12×_	4	3	2

008

⁷⁺3	4	¹⁻2	³⁺1
³⁻4	²⁺1	3	2
1	2	⁴⁸ˣ4	3
⁶⁺2	3	1	4

009

¹²ˣ3	²⁺2	4	³⁺1
4	²⁻3	1	2
³⁻1	4	⁷²ˣ2	3
²⁺2	1	3	4

010

⁷⁺1	3	2	²⁴ˣ4
²⁺4	2	1	3
⁶ˣ3	³⁻1	⁸⁺4	2
2	4	3	1

011

¹²ˣ4	¹²ˣ3	2	1
3	2	1	¹³⁺4
1	¹⁻4	3	2
²⁺2	1	4	3

012

⁶⁺4	1	²⁴ˣ2	3
1	¹⁰⁺2	3	4
¹⁸ˣ3	4	1	⁷⁺2
2	3	4	1

013

⁷⁺4	3	¹⁻2	1
²⁻1	¹²ˣ4	3	²⁺2
3	³⁺2	1	4
²⁺2	1	¹²ˣ4	3

014

⁷⁺4	1	2	¹¹⁺3
¹¹⁺2	⁴⁸ˣ3	4	1
3	4	1	2
1	2	3	4

015

⁹⁺1	4	⁸⁺3	⁸ˣ2
4	3	2	1
¹⁻3	²⁺2	1	4
2	¹²ˣ1	4	3

016

³3 (12×)	4	⁶⁺2	1
³⁻1	⁹⁺2	⁷⁺4	3
4	1	3	²⁺2
2	3	1	4

017

⁷⁺3	1	¹⁴⁴ˣ4	²⁺2
2	4	3	1
1	3	⁹⁺2	4
⁸ˣ4	2	1	3

018

¹⁰⁺2	1	²⁸⁸ˣ4	3
1	4	3	2
3	2	1	³⁻4
²⁴ˣ4	3	2	1

019

⁷⁺1	2	4	⁸⁺3
²⁸⁸ˣ2	3	1	4
3	4	²⁺2	1
4	⁶ˣ1	3	2

020

¹²ˣ3	⁹⁺2	⁶⁺1	4
4	3	⁵⁷⁶ˣ2	1
2	1	4	3
1	4	3	2

021

⁸⁺5	3	⁸ˣ2	1	4
⁷⁺4	2	1	¹⁰⁰ˣ5	¹⁻3
⁶ˣ3	³⁻1	5	4	2
1	4	⁶ˣ3	2	⁴⁻5
2	¹²⁺5	4	3	1

022

¹⁰ˣ1	¹⁻2	⁸⁺5	3	¹²⁺4
2	3	³⁻1	4	5
5	⁸ˣ1	4	2	3
⁹⁺4	5	¹⁻3	²⁺1	2
¹²ˣ3	4	2	⁴⁻5	1

023

2^1-	5^7+	1	3^60×	4
3	1	2^2+	4	5
5^6+	3^1-	4	1^2+	2^6+
1	4^10+	5^75×	2	3
4	2	3	5	1

024

4^10+	1	5	3^1-	2
3^60×	5	4^2+	2	1^15×
2^10×	4	3^2-	1	5
5	2^2+	1	4^80×	3
1^6+	3	2	5	4

025

3^13+	5	4^8×	2	1
5	2^2+	1	4^12×	3^10+
2^7+	4^3-	3	1	5
4	1	5^8+	3	2
1	3^120×	2	5	4

026

3^16+	5	4	1^2+	2
2^40×	4	3^8+	5	1^2-
4	1^10+	5^10×	2	3
5	2	1	3^240×	4
1	3	2	4	5

027

2^9+	4	3	5^4-	1
5^9+	2^2+	1	3^4+	4^40×
3	5^60×	4	1	2
1	3	2^2+	4	5
4^3-	1	5^10+	2	3

028

3^15×	4^6+	1	5^11+	2
5	1	3^1-	2	4
1	2^2+	4	3^45×	5
4^11+	5	2^2+	1	3
2	3^60×	5	4	1

029

5^17+	1^6×	2	3	4^8×
3	4	5	1	2
2^2+	3^8+	4^20×	5	1
4	5	1^1-	2	3^2-
1^2+	2	3^1-	4	5

030

5^4-	1	3^18×	2	4^9+
1^2+	2^2+	4	3	5
2	3^60×	5^10+	4	1
4	5	2^2+	1^2-	3
3^1-	4	1	5^7+	2

031

10+ 4	7+ 5	1	8+ 3	2
5	1	2+ 2	4	3
1	10+ 2	3	5	1- 4
72x 2	3	20x 4	1	5
3	4	5	2+ 2	1

032

9+ 5	4	180x 3	2+ 2	2- 1
2+ 2	4- 1	5	4	3
1	5	4	3	11+ 2
10+ 4	3	2+ 2	1	5
3	8+ 2	1	5	4

033

9+ 5	1	3	2+ 2	4
2+ 1	2	16x 4	22+ 3	5
8+ 3	4	1	5	12x 2
2	3	5	4	1
1- 4	5	2	1	3

034

2+ 2	4	15x 3	1	5
3- 4	4+ 1	8+ 5	3	2+ 2
1	3	2+ 2	1- 5	4
10x 5	2	1	4	2- 3
2- 3	5	2+ 4	2	1

035

3- 5	2+ 2	4+ 1	3	60x 4
2	4	3	5	1
3- 4	1	5	2- 2	3
7+ 1	3	2	4	7+ 5
3	10+ 5	4	1	2

036

12x 2	1	3	16+ 4	5
1	16+ 5	2	3	4
12+ 3	2	4	5	9+ 1
5	4	4- 1	2	3
1- 4	3	5	1	2

037

10+ 5	3	2	3- 4	1
24x 4	2	4- 1	8+ 3	5
3	1	10+ 5	2	4
2+ 1	4	2- 3	5	6x 2
2	5	5+ 4	1	3

038

14+ 4	5	6x 2	3	1
2	3	4- 5	3+ 1	24+ 4
60x 3	4	1	2	5
1	2+ 2	4	5	3
5	1	3	2+ 4	2

039

6× 3	2	3- 1	4	28+ 5
1	5	4	2	3
5	4	225× 3	1	8× 2
2+ 2	6+ 1	5	3	4
4	3	2	5	1

040

13+ 2	6000× 5	4	3	6+ 1
3	1	5	4	2
4	2	1	5	3
4- 1	1- 4	3	3- 2	5
5	3	2	4+ 1	4

041

150× 2	5	12× 1	3	2÷ 4
5	3	4	10+ 1	2
8+ 3	2+ 1	2	4	4- 5
4	9+ 2	3	5	1
1	4	10+ 5	2	3

042

12× 2	1	21+ 4	5	24× 3
1	5	3	4	2
3	2	4- 5	1	4
16+ 4	3	6× 1	3- 2	5
5	4	2	3	1

043

6× 3	2	10× 5	10+ 4	2- 1
9+ 5	4	2	1	3
1- 4	3	1	5	2+ 2
2+ 1	10+ 5	3	2	4
2	3- 1	4	15× 3	5

044

1- 4	3	4- 5	3+ 1	10+ 2
9+ 5	4	1	2	3
6× 1	3- 5	1- 2	3	4
3	2	1200× 4	5	1
2	1	3	4	5

045

1- 3	4	24× 2	4- 5	1
2	3	1	240× 4	5
1	2	26+ 5	8+ 3	4
5	1	4	2	3
4	5	3	1	2

046

2+ 2	15+ 5	3	4	4- 1
1	2+ 4	2	3	5
2- 5	12× 3	2+ 1	2	2+ 4
3	1	4	9+ 5	2
11+ 4	2	5	1	3

047

4 (14+)	2 (30×)	1	5	3
3	1	5 (10×)	4 (3−)	2 (12+)
5	3 (8+)	2	1	4
2	5	4 (7+)	3	1
1 (24×)	4	3	2	5

048

4 (20×)	3 (7+)	2 (25+)	5 (4−)	1
5	4	3	1 (2+)	2
2	1	5	3	4
1 (6+)	5	4	2 (2+)	3 (2−)
3 (1−)	2	1	4	5

049

4 (13+)	3	2	1 (10×)	5
5 (4−)	4	3 (900×)	2	1
1	5	4	3	2 (96×)
2 (8+)	1	5	4	3
3	2	1 (6+)	5	4

050

4 (2+)	2	1 (25×)	5 (13+)	3
1 (5+)	4	3	2	5
3	1	5	4 (2+)	2
5 (12+)	3	2	1	4 (8+)
2	5	4	3	1

051

3 (2−)	2 (10+)	5 (40×)	4	1
1	5	3	2	4 (12+)
2 (32×)	1	4	3	5
4	3 (14+)	1	5 (4−)	2 (5+)
5	4	2	1	3

052

1 (15+)	5	4	2 (12×)	3
5	4 (9+)	3	1 (4−)	2
4 (24×)	3 (1−)	2	5	1
3	2	1 (5+)	4	5 (17+)
2	1	5	3	4

053

1 (60×)	2 (2+)	4 (28+)	5	3
3	4	1	2 (7+)	5
4	5	2	3 (2−)	1
5 (4−)	1	3	4 (3−)	2 (2+)
2	3	5	1	4

054

3 (2−)	1	4 (2+)	2	5 (300×)
1 (2+)	4 (2+)	2	5	3
2	5 (2−)	3	1 (8+)	4
5 (2−)	3	1 (4−)	4	2 (2+)
4 (2+)	2	5	3	1

055

²⁵⁺4	3	1	2	5
²⁻3	³⁻2	⁶⁺5	1	4
1	5	⁷⁺3	¹⁻4	2
^{10×}2	1	4	5	3
5	^{24×}4	2	3	1

056

¹¹⁺5	^{240×}1	^{24×}2	3	4
4	5	1	¹⁻2	3
2	⁶⁺3	4	^{50×}5	1
1	2	3	4	5
^{60×}3	4	5	1	2

057

³⁵⁺1	5	¹⁻3	⁶⁺4	2
2	²⁺1	4	¹³⁺5	⁷⁺3
3	2	5	1	4
4	⁴⁺3	1	2	5
5	4	2	3	1

058

²⁷⁺3	5	²⁺2	4	^{30×}1
5	²⁺2	4	1	3
2	4	⁴⁺1	3	5
4	^{15×}1	3	5	2
1	3	¹¹⁺5	2	4

059

²⁵⁺1	2	5	3	4
¹⁻3	⁷⁺4	2	⁶⁺5	1
2	3	1	^{20×}4	5
⁹⁺4	5	3	²⁻1	⁵⁺2
⁴⁻5	1	4	2	3

060

³⁹⁺3	5	2	4	⁸⁺1
²⁻1	3	5	²⁺2	4
¹¹⁺5	³⁺2	4	1	3
4	1	3	^{10×}5	2
2	4	1	3	5

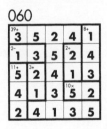

061

5 (11+)	6 (2+)	3	4 (20×)	1 (6×)	2
6	1 (3-)	4	5	2 (3+)	3
4 (240×)	5	2 (6×)	3	6	1
3	4	1 (6×)	2 (7+)	5 (30×)	6
2 (6×)	3	6	1	4	5 (9+)
1 (8+)	2	5	6 (2+)	3	4

062

3 (3+)	1 (2+)	2	4 (2+)	6 (1-)	5
1	5 (11+)	6	2	4 (12×)	3
4 (2+)	2	3 (36×)	5 (30×)	1	6 (5-)
5 (11+)	3	4	6	2 (12×)	1
6	4 (10+)	5	1 (3+)	3	2
2 (3+)	6	1	3	5 (9+)	4

063

3 (72×)	4	1 (6+)	6 (18+)	5	2
6	1	4	3 (6×)	2	5
1 (2+)	2	5 (600×)	4	3 (9+)	6
2 (6×)	3	6	5	4 (3-)	1
4 (15+)	5 (60×)	2	1 (8+)	6	3 (12×)
5	6	3	2	1	4

064

1 (2+)	4 (6+)	2	6 (90×)	5	3
2	5 (2-)	3	1 (4-)	6 (96×)	4
6 (11+)	3 (108×)	1 (5-)	5	4	2 (10×)
5	2	6	4 (2+)	3 (4+)	1
3	6	4 (12+)	2	1	5
4 (3-)	1	5	3	2 (12×)	6

065

3 (6×)	1	4 (12+)	2	6	5 (120×)
4 (2+)	2	5 (2-)	3	1	6
2	6 (3-)	3	1	5 (3-)	4
5 (30×)	3	6 (13+)	4 (96×)	2	1 (3+)
1	5	2	6	4	3
6	4 (3-)	1	5 (10+)	3	2

066

2 (18+)	1 (19+)	6	5	4	3
6	5 (60×)	4 (72×)	3	2	1 (18+)
5	4	3	2 (5+)	1 (18×)	6
4	3	2	1	6	5
1	6 (120×)	5	4	3	2
3 (17+)	2	1	6	5	4

067

6 (18+)	3	4 (96×)	5 (10×)	1	2
5	2	3	4	6	1
4	1 (12+)	2 (8+)	3	5	6
3 (120×)	6	1	2	4	5 (14+)
2	5	6 (108×)	1	3	4
1	4	5	6	2	3

068

1 (15×)	3	4 (20×)	5	6 (18+)	2
5	1	2 (7+)	3 (60×)	4	6
6 (2+)	2	3	4	5	1 (5+)
3	5 (30×)	6	1 (5+)	2	4
4 (16+)	6	1	2	3 (45×)	5
2	4	5 (1-)	6	1	3

069

³120×	¹5−	6	⁴17+	5	2
4	2	¹6+	5	6	³12×
5	³2−	²96×	6	¹2−	4
¹2+	5	4	2	3	⁶120×
2	⁶19+	⁵2−	3	4	1
6	4	3	¹2+	2	5

070

²25+	1	⁶120×	5	4	³20+
4	³6×	2	1	6	5
5	⁴13+	³18×	2	¹2+	6
6	5	4	3	2	¹7+
1	⁶21+	5	4	³2−	2
3	2	1	6	5	4

071

⁴60×	5	¹2+	2	⁶11+	3
3	⁴13+	6	¹20×	5	2
²2+	3	⁵20+	6	4	¹5−
1	²6×	4	5	³9+	6
⁶17+	1	3	4	2	⁵20×
5	6	2	3	1	4

072

²36×	1	⁴20+	5	6	3
1	⁶11+	³7+	4	⁵1−	2
6	5	²5+	3	4	¹120×
3	²10×	5	⁶5−	¹6+	4
⁴160×	³9+	6	1	2	5
5	4	1	2	3	6

073

³9+	⁴120×	6	²8+	5	1
4	5	1	³3+	⁶3+	2
2	³8+	5	1	⁴10+	6
⁵1−	6	²6×	4	1	³12+
⁶7+	1	3	⁵11+	²1−	4
¹7+	2	4	6	3	5

074

⁶14+	⁵120×	⁴24×	2	3	1
1	6	5	³9+	4	2
5	4	3	¹2+	2	⁶18+
2	¹5−	6	⁴1−	⁵30×	3
³6+	2	1	5	6	4
⁴144×	3	2	6	1	5

075

³36+	4	5	1	2	6
²2+	³7+	4	⁶36×	1	5
1	²2+	³30×	5	6	4
⁶26+	1	2	⁴12×	⁵9+	3
5	⁶5−	1	3	4	2
4	5	6	²5+	3	1

076

⁶30×	5	³2+	²32×	4	1
³7+	2	6	⁵6+	1	4
4	3	¹72×	6	²7+	5
¹5−	6	4	3	⁵11+	²108×
²80×	1	5	⁴5+	6	3
5	4	2	1	3	6

077

24× 3	4	30× 1	6	5	17× 2
1	2	15× 5	7× 4	3	6
30× 5	6	3	2+ 2	1	4
12× 6	3+ 1	10+ 4	30× 3	2	5
2	3	6	5	72× 4	1
12+ 4	5	2	1	6	3

078

8+ 3	2	20× 4	5	180× 1	6
2	1	9+ 3	32× 4	6	5
30× 6	5	1	2	4	1- 3
5	48× 4	6	7+ 1	3	2
1	72× 6	2	3	12+ 5	4
4	3	11+ 5	6	2	1

079

180× 5	6	3+ 1	3	14+ 4	2
6	1	8+ 2	40+ 4	5	3
1	2	3	5	6	4
18× 2	3	4	6	2+ 1	11+ 5
3	13+ 4	5	2+ 1	2	6
4	5	6	2	3+ 3	1

080

45+ 6	60× 5	2+ 2	1	12× 4	3
4	3	7+ 6	5	2	1
5	4	1	10+ 6	3	12× 2
3	10× 2	5	4	1	6
2	1	4	3	6	100× 5
5- 1	6	6× 3	2	5	4

081

20× 4	5	1	9+ 3	2	12× 6
12+ 6	1	11+ 3	60× 5	4	2
5	6	2	4	3	1
6× 3	96× 4	6	9+ 2	1	75× 5
1	10+ 2	4	6	5	3
2	3	5	11+ 1	6	4

082

53+ 4	1	5	6× 3	2	11+ 6
18× 3	6	4	3+ 2	1	5
1	12× 4	2	6	5	1- 3
30× 6	3	6+ 1	5	4	2
5	2	6	4	3	24× 1
2	5	4+ 3	1	6	4

083

71+ 4	6	5	8+ 3	2	6× 1
5	13+ 1	6	4	3	2
6	2	1	5	4	3
1	3	24× 2	6	5	4
9+ 3	5	4	1- 2	1	6
2	4	3	1	6	5

084

9+ 4	1- 3	6+ 5	1	3+ 6	2
5	4	12× 6	2	1	2+ 3
2+ 2	1	3+ 3	2- 5	2+ 4	6
30× 6	5	1	3	2	60× 4
3+ 1	6	2	10+ 4	3	5
3	2+ 2	4	6	4- 5	1

128

085

29+ 4	5	6	6× 3	1	2
2	8+ 3	4	1	11+ 5	6
5	6	1	24× 4	2	3
5- 6	2+ 1	5+ 2	300× 5	7+ 3	4
1	2	3	6	10+ 4	4- 5
7+ 3	4	5	2	6	1

086

240× 5	4	6× 1	3	5+ 2	3+ 6
4	3	6	2	1	5
6× 3	2	120× 5	1	1- 6	12× 4
2+ 2	1	4	6	5	3
5- 1	30× 6	8+ 3	5	24× 4	2
6	5	2+ 2	4	3	1

087

19+ 4	5	6	6× 3	2	1
18× 2	3	4	1	12× 6	11+ 5
3	9+ 4	5	2	1	6
4- 1	11+ 2	3	14+ 6	5	2+ 4
5	6	12× 1	240× 4	3	2
6	1	2	5	4	3

088

49+ 1	5	6	2	240× 4	3
2	6× 6	1	7+ 3	11+ 5	4
3	6+ 1	6× 2	4	6	5
4	2	3	4- 5	1	5- 6
5	3	48× 4	6	2	1
6	4	5	1	3	2

089

90× 5	2	3	13+ 1	6	4
3	11+ 6	4- 1	5	60× 4	2
4	1	180× 2	6	5	3
2+ 1	1- 4	5	3	6× 2	5- 6
2	5	432× 6	12+ 4	3	1
6	3	4	2	1	5

090

44+ 2	3	1	6	5	4
2+ 1	2	11+ 6	5	12× 4	3
30× 6	4- 1	5	4	48× 3	2
5	10+ 6	4	3	3+ 2	1
60× 3	4	2+ 2	1	6	5
4	5	3	2	1	6

091

16× 1	4	18× 6	7+ 2	15× 5	3
4	1	3	5	3+ 2	10+ 6
7+ 2	5	2+ 1	12× 3	6	4
8+ 3	3+ 6	2	4	4- 1	5
5	2	120× 4	6	7+ 3	2+ 1
2+ 6	3	5	1	4	2

092

20× 4	10+ 6	1	3	60× 2	5
5	8× 1	2	4	12+ 3	6
1	8+ 3	120× 4	6	5	6+ 2
12+ 6	2	3	5	4	1
2	4	30× 5	1	6	3
14+ 3	5	6	8× 2	1	4

093

³7+ **3**	**4**	¹⁸⁰ˣ **5**	⁶ˣ **1**	**2**	⁵⁻ **6**
²⁰ˣ **4**	**5**	**6**	²⁴⁰ˣ **2**	**3**	**1**
1	**2**	**3**	**5**	**6**	**4**
⁹⁺ **2**	**3**	**4**	²⁺ **6**	³⁻ **1**	¹⁵⁰ˣ **5**
¹¹⁺ **5**	⁶ˣ **6**	**1**	**3**	**4**	**2**
6	**1**	²⁺ **2**	**4**	**5**	**3**

094

²¹⁺ **4**	**6**	**5**	³⁺ **1**	¹⁶⁺ **2**	**3**
6	²⁺ **2**	**1**	**3**	⁹⁺ **4**	**5**
³⁺ **1**	**3**	⁹⁶ˣ **2**	**4**	**5**	**6**
¹⁵⁰ˣ **5**	³⁻ **1**	**6**	**2**	¹²ˣ **3**	**4**
2	**4**	⁷⁺ **3**	**5**	¹¹⁺ **6**	¹²ˣ **1**
3	**5**	**4**	**6**	**1**	**2**

095

⁵⁻ **1**	**6**	³⁶⁰ˣ **3**	**4**	**5**	³⁻ **2**
³⁺ **2**	²⁴ˣ **1**	**4**	**5**	**6**	¹²ˣ **3**
6	¹²⁰ˣ **5**	**2**	**3**	**4**	**1**
3	**2**	¹¹⁺ **5**	**6**	**1**	⁹⁺ **4**
4	¹⁸⁺ **3**	**6**	⁴ˣ **1**	**2**	**5**
5	**4**	**1**	**2**	²⁺ **3**	**6**

096

⁶ˣ **6**	**1**	¹²ˣ **4**	**3**	³⁰ˣ **5**	**2**
1	¹²⁺ **2**	**5**	**4**	²⁸⁸ˣ **6**	**3**
¹⁵ˣ **3**	²¹⁶ˣ **4**	**1**	**6**	**2**	⁴⁻ **5**
5	**6**	**3**	¹⁴⁺ **2**	**4**	**1**
⁴⁰ˣ **2**	**3**	**6**	**5**	**1**	¹³⁺ **4**
4	**5**	²⁺ **2**	**1**	**3**	**6**

097

⁶ˣ **1**	¹¹⁺ **6**	**5**	²⁴ˣ **4**	**3**	**2**
6	¹⁰ˣ **5**	²⁸⁺ **4**	**3**	**2**	**1**
⁶ˣ **3**	**2**	⁵⁻ **1**	**6**	**5**	¹⁶⁺ **4**
2	**1**	**6**	**5**	¹⁰⁺ **4**	**3**
²⁰ˣ **4**	⁶ˣ **3**	**2**	**1**	**6**	**5**
5	¹²ˣ **4**	**3**	²⁺ **2**	**1**	**6**

098

²⁴ˣ **1**	⁹⁺ **5**	⁴⁸ˣ **2**	**6**	**4**	⁶ˣ **3**
6	**4**	**1**	²²⁵ˣ **5**	**3**	**2**
4	⁷⁺ **2**	**5**	**3**	⁶ˣ **1**	**6**
¹²ˣ **2**	**6**	⁵⁴ˣ **3**	**1**	**5**	¹⁰⁺ **4**
²⁻ **5**	**3**	**6**	³²ˣ **4**	³⁺ **2**	**1**
3	**1**	**4**	**2**	**6**	**5**

099

⁵⁴⁺ **1**	**3**	**4**	**6**	**2**	**5**
2	²⁺ **4**	¹⁵ˣ **5**	⁷⁺ **1**	²⁺ **3**	**6**
6	**2**	**3**	**5**	**1**	⁵⁺ **4**
3	**5**	**6**	**2**	⁹⁺ **4**	**1**
4	⁵⁻ **6**	⁶ˣ **1**	**3**	**5**	⁵⁺ **2**
5	**1**	**2**	¹⁰⁺ **4**	**6**	**3**

100

⁹⁺ **3**	**2**	⁷²⁰ˣ **4**	**1**	**6**	⁴⁰⁰ˣ **5**
¹⁴⁴ˣ **2**	**1**	**3**	**6**	**5**	**4**
1	**6**	**2**	**5**	**4**	⁴³²ˣ **3**
6	³⁰⁰ˣ **5**	³⁶⁰ˣ **1**	**4**	**3**	**2**
4	**3**	**5**	⁶⁺ **2**	**1**	**6**
5	**4**	**6**	**3**	**2**	**1**

101

[10×]2	1	[10+]4	[540×]5	6	3
5	[21+]4	1	2	3	6
1	6	[72×]3	4	[80×]5	2
6	5	2	3	4	[20×]1
[120×]4	[108×]3	6	1	2	5
3	2	5	6	1	4

102

[450×]6	3	5	[8+]1	4	2
5	[2+]2	4	[2+]6	3	1
[7+]1	4	[5-]6	[5+]2	[60×]5	3
2	[30×]5	1	3	[9+]6	4
[7+]3	6	[2+]2	4	1	[11+]5
4	1	[15×]3	5	2	6

103

[40×]4	5	[5-]1	6	[36×]3	2
[8+]1	2	[7+]4	3	6	[10×]5
3	4	[11+]6	[1-]5	2	1
[30×]2	3	5	4	[10+]1	6
5	[36×]6	[5+]2	[2+]1	[80×]4	3
6	1	3	2	5	4

104

[9+]6	3	[12+]5	[3-]1	4	[2+]2
[9+]5	[2+]2	4	[2+]6	3	1
4	1	3	[60×]5	2	6
[24×]1	4	6	[9+]2	[11+]5	[12×]3
[5+]2	[4-]5	1	3	6	4
3	[3+]6	2	4	[6+]1	5

105

[8+]3	[3+]6	[32×]2	4	[4-]1	5
5	2	4	[13500×]6	[3+]3	1
[7+]2	5	1	3	[16+]6	4
4	1	3	5	2	6
[7+]6	[7+]3	5	[9+]1	[9+]4	[6×]2
1	4	6	2	5	3

FA叢書 ㉙

KENKEN™ 數字方塊④

作　　者—宮本哲也
譯　　者—張凌虛
主　　編—陳翠蘭
美術編輯—許憶芳
行銷企畫—黃少璋
董 事 長
　　　　—孫思照
發 行 人
總 經 理—莫昭平
總 編 輯—林馨琴
出 版 者—時報文化出版企業股份有限公司
　　　　　10803台北市和平西路三段二四〇號四樓
發行專線—（〇二）二三〇六 - 六八四二
讀者服務專線—〇八〇〇—二三一 - 七〇五
讀者服務傳真—（〇二）二三〇四 - 六八五八
郵　　撥—一九三四四七二四時報文化出版公司
信　　箱—台北郵政七九～九九信箱
時報悅讀網—http://www.readingtimes.com.tw
法律顧問—理律法律事務所　陳長文律師、李念祖律師
印　　刷—盈昌印刷有限公司
初版一刷—二〇〇九年八月二十四日
定　　價—新台幣九九元

KenKen® is a registered trademark of Nextoy,LLC.
©2009 KenKen Puzzle LLC.
All rights reserved.
Kashikoku Naru Puzzle Shisoku
©2007 Tetsuya Miyamoto
First published in Japan 2007 by Gakken Co., Ltd., Tokyo
Traditional Chinese translation rights arranged with Gakken Co., Ltd.
through KenKen Puzzle, LLC. and Future View Technology Ltd.

ISBN 978-957-13-5034-9
Printed in Taiwan

國家圖書館出版品預行編目資料

KENKEN數字方塊4 / 宮本哲也作；張凌虛譯. --
初版. -- 臺北市：時報文化, 2009.08
　　冊；　公分. -- (FA叢書；0329)

　ISBN 978-957-13-5034-9(第4冊：平裝). --
　1. 數學遊戲

997.6　　　　　　　　　　　　　　　　98007194

24×	15×	2÷		1−	
			2÷	6×	
	6+			1−	
1−		5−	3−		3−
10×			9+		
1−		1−			1

活動說明

■ 將上列題目填妥剪下後貼在明信片上，附上個人資料（姓名、電話、通訊地址、email），寄至時報出版，答對的即可參加抽獎

■ 郵寄地址：108 台北市和平西路三段240號5樓，時報客服部收

■ 獲獎名單將於時報悅讀網（www.readingtimes.com.tw）公布，並以專函通知

■ 比賽辦法若有未盡完善之處，主辦單位保有更改之權利。洽詢專線：02-2304-7103

兩階段活動辦法

中級挑戰（6×6方格）：7月20日～8月20日（郵戳為憑）

■ 抽獎日期：98年8月24日，得獎名單於1週內公布
■ 一獎：獎金5千元（1名）
■ 二獎：獎金2千元（2名）
■ 三獎：獎金1千元（5名）
■ 四獎：時報悅讀網電子禮券200元（50名）
■ 五獎：《鍛鍊你的地頭力》1本（100名）

高級挑戰（9×9方格）：8月24日～9月24日（郵戳為憑）

■ 抽獎日期：98年9月28日，得獎名單於1週內公布
■ 一獎：獎金1萬元（1名）
■ 二獎：獎金5千元（2名）
■ 三獎：獎金2千元（5名）
■ 四獎：時報悅讀網電子禮券200元（50名）
■ 五獎：《超級菁英》1本（100名）